华夏万卷

华夏万卷
让人人写好字

曹全碑

中国书法传世碑帖精品

隶书 03

华夏万卷 编

CNS
PUBLISHING & MEDIA
全国百佳图书出版单位
湖南美术出版社

## 图书在版编目（CIP）数据

曹全碑 / 华夏万卷编. — 长沙：湖南美术出版社，2018.3

（中国书法传世碑帖精品）

ISBN 978-7-5356-7880-5

Ⅰ.①曹… Ⅱ.①华… Ⅲ.①隶书-碑帖-中国-东汉时代 Ⅳ.①J292.22

中国版本图书馆CIP数据核字(2018)第081131号

Cao Quan Bei

## 曹全碑
（中国书法传世碑帖精品）

出 版 人：黄　啸

编　　者：华夏万卷

编　　委：倪丽华　邹方斌
　　　　　汪　仕　王晓桥

责任编辑：邹方斌

责任校对：邓安琪

装帧设计：周　喆

出版发行：湖南美术出版社
　　　　　（长沙市东二环一段622号）

经　　销：全国新华书店

印　　刷：成都中嘉设计印务有限责任公司
　　　　　（成都蛟龙工业港双流园区李渡路街道80号）

开　　本：880×1230　1/16

印　　张：3.25

版　　次：2018年3月第1版

印　　次：2020年1月第4次印刷

书　　号：ISBN 978-7-5356-7880-5

定　　价：22.00元

# 简 介

《曹全碑》，全称《汉郃阳令曹全碑》，立于东汉灵帝中平二年（185），碑身两面均刻有隶书铭文。碑阳文字记述郃阳县令曹全的家世及生平。曹全，汉初名相曹参的后代，建宁二年（169）举孝廉，除郎中，拜西域戊部司马，率兵征讨疏勒国，杀其王和德，迁右扶风槐里令，后任郃阳令。此碑是其下属群僚集资刻石以颂其功之作，碑阴镌刻曹全门下故吏姓名及捐资数目。文中除了记述曹全的生平和世系外，还记载了汉代重大的历史事件。如文中有『疏勒国王和德弑父篡位』和德面缚归死』等语，与文献记载不尽相同，可作为订正历史的参考。另外，该碑文还记载了东汉末年『黄巾起义』的爆发，『起兵幽冀，兖豫荆杨，同时并动』起义浪潮波及陕西，郃阳县民郭家等起而响应，遂成『燔烧城寺，万民骚扰，人怀不安，三郡告急』的社会状况。

《曹全碑》是汉代隶书的代表作品，属汉碑中秀美一派的典型。此碑与众多的汉碑一样，均无书丹者署名，但从其艺术水准来看，无疑出自大家手笔。其用笔遒丽紧密、柔中带刚，方圆兼备、细筋入骨，结体疏朗平整、虚和典雅，舒展流畅、秀逸多姿，字里金生，行间玉润，堪称汉隶法书之经典。

该碑明万历初年出土于陕西郃阳县旧城，后碑石断裂，今天通常所见到的多是断裂后的拓本。1956年该碑移入陕西省西安碑林博物馆。

（碑阳）君讳全，字景完，敦煌效谷人也。其先盖周之胄，武王秉乾之机，

君讳全　字景完
敦煌效谷人也
其先盖周之胄
武王秉乾之机

蕝伐殷商，既定尔勋，福禄攸同，封弟叔振铎于曹国，因氏焉。秦

蕝伐殷商既定尔勋福禄攸同封邦叔振铎民為

汉之际，曹参夹辅王室。世宗廓土斥竟，子孙迁于雍州之郊，分

汉之際曹巢

辅土于

王库雅

室竟州

世子之

宗孙郊

廓遷力

敦　或　安　止
煌　居　定　右
枝　隴　或　扶
分　西　霰　風
葉　或　武　武
布　家　都　在

朐 忑 祖 所

忍 威 父 左

令 長 敎 為

張 史 舉 雄

掖 己 孝 君

居 郡 廉 高

延都尉述

蜀　城　述　延

郡　長　李　都

西　史　廉　尉

部　夏　謁　曾

都　陽　者　祖

尉　令　金　父

祖父鳳孝廉張
挍屬國都尉丞
右扶風隃麋侯
相金城西部都

尉、北地太守。父瑝，少贯名州郡，不幸早世，是以位不副德。君童

尉　瑝　不　位
北　少　奉　不
起　貫　早　副
大　名　世　德
守　州　是　君
又　郡　以　童

龀好學甄極愍
緯無文不綜賢
孝之性根生於
心收養季祖母

鄉禮承供

人無志事

爲遺孚繼

之闕亡母

誋是之先

曰以敬意

重親致歡曹景
完易世載德不
陰其名及其从
政清擬夷齊直

慕史魚歷郡右
職上計掾史仍
辟涼州常為治
別駕紀綱萬
中

慕史鱼，历郡右职，上计掾史，仍辟凉州，常为治中、别驾，纪纲万

里 未 紫 不 謬 出
典 諸 郡 彈 枉 糾
邪 貪 暴 洗 心 同
僚 服 德 遠 近 惮

威建寧二年舉
孝廉除郎中拜
西域戊部司馬
時疏勒國王和

德，弑父篡位，不供职贡，君兴师征讨，有克（兊）脓之仁，分醪之惠。攻

德　供　延　仁

栽　職　討　尐

父　貢　有　醪

甚　宄　君　之

位　興　腰　惠

不　陟　之　攻

城野战，谋若涌泉，威牟诸贲，和德面缚归死。还师振旅，诸国礼

陟 德 泉 城

振 面 威 竪

旅 縛 牟 戰

諸 歸 諸 謀

國 死 賁 若

禮 還 和 涌

遗，且二百万，悉以薄（簿）官，迁右扶风槐里令，遭同产弟忧，弃官。续

遗且二
百萬悲

以薄
官遷
右扶

風椳
里令
遭同

產弟
憂棄
官續

遇禁冈，潜隐家

巷七年，光和六

年，复举孝廉，七

年三月，除郎

中，

拜酒泉禄福长。讯（妖）贼张角，起兵幽冀，兖豫荆杨，同时并动。而县

同　幽　訞　拜

時　襄　賊　酒

並　奄　張　宗

動　豫　角　禄

而　荊　起　福

縣　楊　在　長

民郭家等复造

逆乱燔烧城寺

万民骚扰人

三郡告急

羽檄仍至于
聖主諮羣僚
咸曰君哉轉拜
郃陽令收合餘

故　走　其　烬

王　商　本　芟

畢　畢　根　夷

等　儁　遂　殘

恒　文　訪　進

民　王　故　絶

之要，存慰高年，抚育鳏寡，以家钱籴米粟，赐瘁癃盲。大女桃斐等，

旨　钱　撫　之

大　糴　育　要

女　米　觲　夺

桃　棄　烹　慰

斐　賜　以　高

等　癃　家　丰

合七
首药
神明
亲至
离亭
部吏
王宰
程横
等赋
与有
疾者
咸

蒙瘵悛惠政之
流其於置郵百
娃綏負及者如
雲戢治廬屋市

肆列陈

思夫節歲

縣織獲陳

前婦農風

以宜豐雨

河工年時

平戴農

元年遭白茅谷水灾。害退，於戌亥之间兴造城郭。是后，旧姓及

郭　灾　水　元
县　之　灾　来
後　間　害　遭
竇　興　退　白
姓　造　扵　茅
及　城　戌　音

脩身之士官位
不登君乃閔縉
紳之徒不濟開
宰寺門承望華

嶽鄉明而治庶

使學者李儒㢒

親程寅等各獲

人爵之廓廣

聽事廊廡

事閣官舍

民觀之升降廷

役之階官舍襄

不階降舍讓

不費揖廷害

時不讓害

門　事　王　尚

下　掾　庭　另

掾　王　刀　曹

王　畢　曹　史

敞　主　王　王

錄　薄　秦　頴

等，嘉慕奚斯、考甫之美，乃共刊石纪功。其辞曰：懿明后，德义章。

懿　石　甫　蓁

明　纪　之　嘉

后　功　美　慕

德　其　乃　奚

义　辞　共　其

章　曰　刊　奈

贡王庭（廷），征鬼方。威布烈，安殊荒。还师旅，临槐里。感孔怀，赴丧纪。

感　還　盛　贡

孔　師　布　王

懷　旅　烈　庭

赴　臨　安　征

塵　槐　殊　鬼

紀　里　宂　方

嗟逆贼，燔城市。特受命，理残圮。夋不臣，宁黔首。缮官寺，开南门。

嗟逆賦燔城市
特受命理燔城
夋不臣命理燔
寕官寺臣命理
開寧黔理燔城
門首起亦

君 吏 鄉 闕

高 樂 明 嵯

升 政 治 峨

極 民 惠 望

鼎 給 沾 華

足 足 渥 山

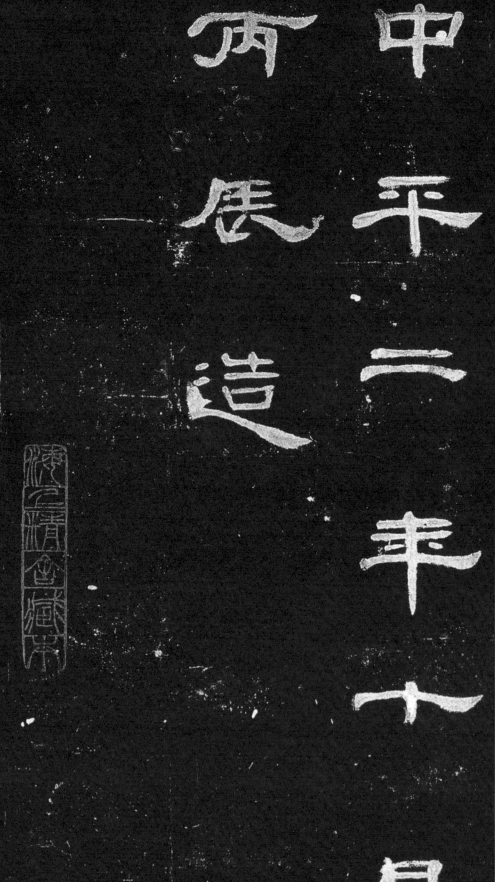

中平二年十月丙辰造

縣 鼎
三 處
老 士
商 河
量 東
伯 皮
祺 氏
五 岐
百 茂
孝
才
二
百

鄉
三
老
司
馬
集
仲
裳
五
百

徵
博
士
李
儒
文
優
五
百

故
門
下
祭
酒
姚
之
辛
卿
五
百

故
門
下
掾
王
敞
元
方
千

（碑阴）处士河东皮氏岐茂孝才二百，县三老商量伯祺五百，乡三老司马集仲裳五百，征博士李儒文优五百，故门下祭酒姚之辛卿五百，故门下掾王敞元方千，

故門下議掾王畢世異千

故督郵李譚伯嗣五百

故督郵楊動子豪千

故將軍令史董溥建禮三百

故郡曹史守丞馬訪子謀

故郡曹史守丞楊榮長孳

故门下议掾王毕世异千，故督邮李谭伯嗣五百，故督邮杨动子豪千，故将军令史董溥建礼三百，故郡曹史守丞马访子谋，故郡曹史守丞杨荣长孳、

故乡啬夫曼骏安云、故功曹任午子流、故功曹曹屯定吉、故功曹王河孔达、故功曹王吉子侨、故功曹王时孔良五百、

故鄉啬夫曼骏安雲

故功曹任午子流

故功曹曹屯定吉

故功曹王河孔达

故功曹王吉子侨

故功曹王時孔良五百

故功曹秦杼漢都千　故功曹王衍文珪　故功曹楊休當女五百　故功曹王衡道興　故功曹秦尚孔都千　故功曹王獻子上

……琏、故功曹王诩子弘、故功曹杜安元进……元、……孔宣……萌仲谋、

故功曹王诩子弘

故功曹杜安元进

琏

萌仲谋

宣 元

故市掾王理建和

故門下賊曹王翊長河

故主薄鄧化孔彥

故市掾杜靖彥淵

故主簿王尊文憙

故郵書掾姚闵升臺

故市掾成播曼举、故市掾杨则孔则、故市掾程璜孔休、故市掾扈安子安千、故市掾高页显和千、故市掾王璩季晦、

故市掾成播寧舉

故市掾杨则孔则

故市掾程璜孔休

故市掾扈安子安千

故市掾高贡显和千

故市掾王璩李晦

故门下史秦并静先。……起、故贼曹史王授文博、故金曹史精畅文亮、故集曹史柯相文举千、故贼曹史赵福文祉、

故门不史秦并静先

故贼

故金曹史精畅

故集曹史柯相文举千

故贼曹史王授文博

故集曹史赵福文祉

故法曹史王敢文国、故塞曹史杜苗幼始、故塞曹史吴产孔才五百、故外部掾赵炅文高、故集曹史高廉□吉千，

故法曹史王敢文国

故塞曹史杜苗幼始

故塞曹史吴产孔才五百

故外部掾赵炅文高

故集曹史高廉□吉千

义士河东安邑刘政元方

义士侯褒文宪五百

义士颍川臧就元就五百

义士安平祁博季长二百